TEXTO:

MARÍA ROSA LEGARDE

ILUSTRACIONES: ·

MARTINA MATTEUCCI

LA CAMPIÑA DE LA PAZ

ARTE-TERAPIA PARA COLOREAR

EDICIONES Lea

LA CAMPIÑA DE LA PAZ
ARTE-TERAPIA PARA COLOREAR
es editado por
EDICIONES LEA S.A.
Av. Dorrego 330 C1414CJQ
Ciudad de Buenos Aires, Argentina.
E–mail: info@edicioneslea.com
Web: www.edicioneslea.com

ISBN 978-987-718-394-8

Primera edición. Impreso en Argentina.
Junio de 2016. Gráfica MPS S.R.L.

Legarde, María Rosa
 La campiña de la paz / María Rosa Legarde ; ilustrado por Martina
Matteucci. - 1a ed . - Ciudad Autónoma de Buenos Aires : Ediciones
Lea, 2016.
 72 p. : il. ; 23 x 25 cm. - (Arte-terapia / Legarde, María Rosa; 9)

ISBN 978-987-718-394-8

 1. Color. 2. Dibujo. I. Matteucci, Martina, ilus. II. Título.
CDD 291.4

introducción

La vida es una sorpresa a cada instante, un mundo a recorrer, un campo lleno de flores silvestres en donde podemos dar rienda suelta a nuestras emociones, nuestra libertad, la forma en la que elegimos transitar este paso por nuestra experiencia sensible. Pero, ¿acaso lo vivimos realmente de este modo? Muchas veces olvidamos en dónde estamos, qué hacemos aquí, por qué estamos en este mundo. No es que existan las respuestas para esos interrogantes, pero sin dudas hay formas de descubrirlas. El problema es que nuestro acontecer cotidiano nos aleja de la esencia de la vida. ¿Y cuál es esa esencia? Probablemente tampoco lo sepamos, y si no lo sabemos es porque no hemos salido lo suficiente para descubrirlo. El arte-terapia es un viaje hacia dentro y hacia fuera. Una experiencia que nos conecta con nuestro ser interior al tiempo que revitaliza el vínculo con lo que nos rodea. Estamos inmersos en una realidad

que, paradójicamente, nos impide ver —y sentir— esa realidad. Somos presas de una pantalla que nos abruma con noticias, problemas, presiones, ansiedades que nos conducen a estar siempre un paso más allá del aquí y ahora. ¿El resultado? Vivimos en divorcio con nuestras emociones, con nuestros sueños y voluntades. Sobrevivimos y olvidamos que hay algo más esperando para nosotros. Pintar esta campiña nos devuelve la concentración, el enfoque, acalla la mente, silencia los ruidos del mundo. En cambio construye puentes que conducen directo a nuestro corazón, lazos hacia el espíritu, caminos que nos llevan a encontrarnos con el único camino posible: el de la paz interior.

Recorrer los senderos de esta campiña, atravesar sus pastizales, observar sus aves, sentir el sol en la piel, son ejercicios de la imaginación que están más cerca de lo que creemos posible, que nos conectan

con un espacio donde no hay distracciones, donde no existe el estrés, donde la paz emana de un manantial que, lentamente, comenzará a aparecer ante nuestros ojos. El arte-terapia tiene la capacidad de permitirnos experimentar con un viaje por nuestra conciencia, al mismo tiempo que transforma la realidad y nuestras emociones. Pintar es liberador, pero también nos ordena, nos organiza, nos protege del bombardeo de estímulos que no cesan de interrumpir el diálogo que deberíamos tener con nuestra conciencia. Un diálogo sin palabras, sin pensamiento, sin tratar de emplear el razonamiento. Un diálogo verdadero, de emoción a emoción, de sensaciones a deseos, una conversación con nuestro pasado, nuestro presente y nuestro futuro donde no hay necesidad de pronunciar frases, sino de abrir las puertas de nuestra conciencia para dejar que fluya esa parte de nuestro ser que creíamos olvidada.

A través de la pintura reconectamos con lo que alguna vez fuimos, recuperamos algo que creíamos perdido para siempre. Es posible que al principio la mente se resista a abandonar las tensiones de la vida cotidiana, pero con la práctica, el paso paulatino del tiempo y el ejercicio de libertad que significa pintar, lentamente iremos hallando el sendero que atraviesa esta campiña de la paz. Recibiremos luz, aire puro, la sensación de tocar la tierra húmeda con los dedos, la certeza de que hemos emprendido el camino necesario para volver a creer que es posible encontrar la paz. Depende de nosotros y de nadie más. Este libro es un instrumento. El arte es la respuesta. Sólo falta dar el primer paso en un camino de liberación, alegría, plenitud y calma. Allí nos encontraremos. Al final de esta campiña que será, tarde o temprano, nuestro lugar en el mundo.

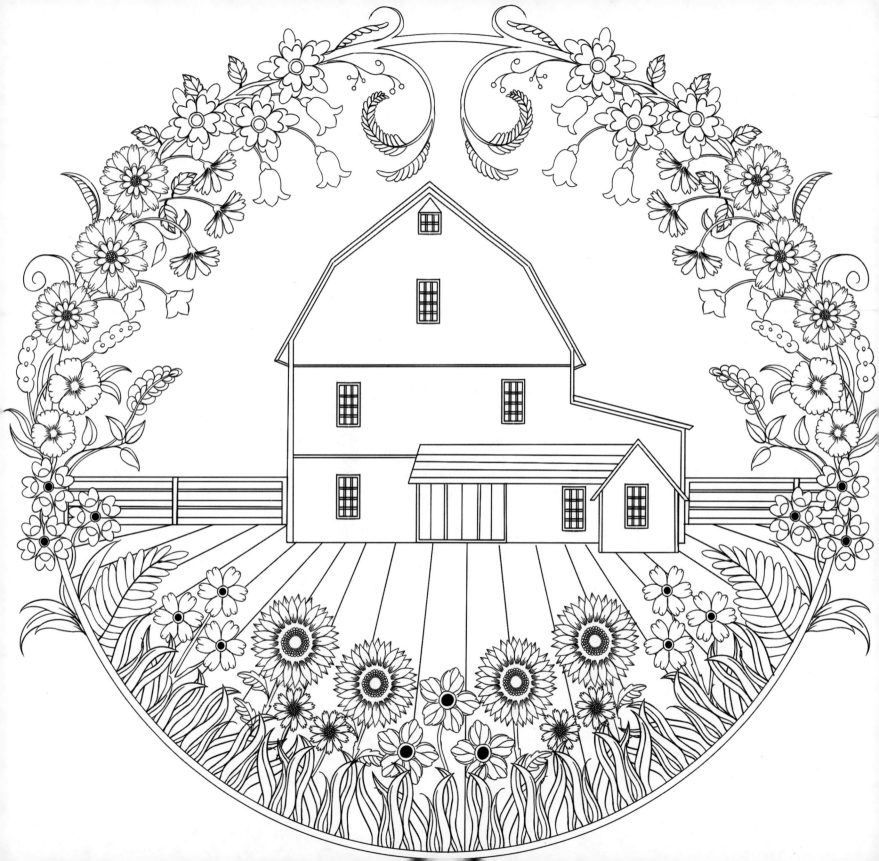

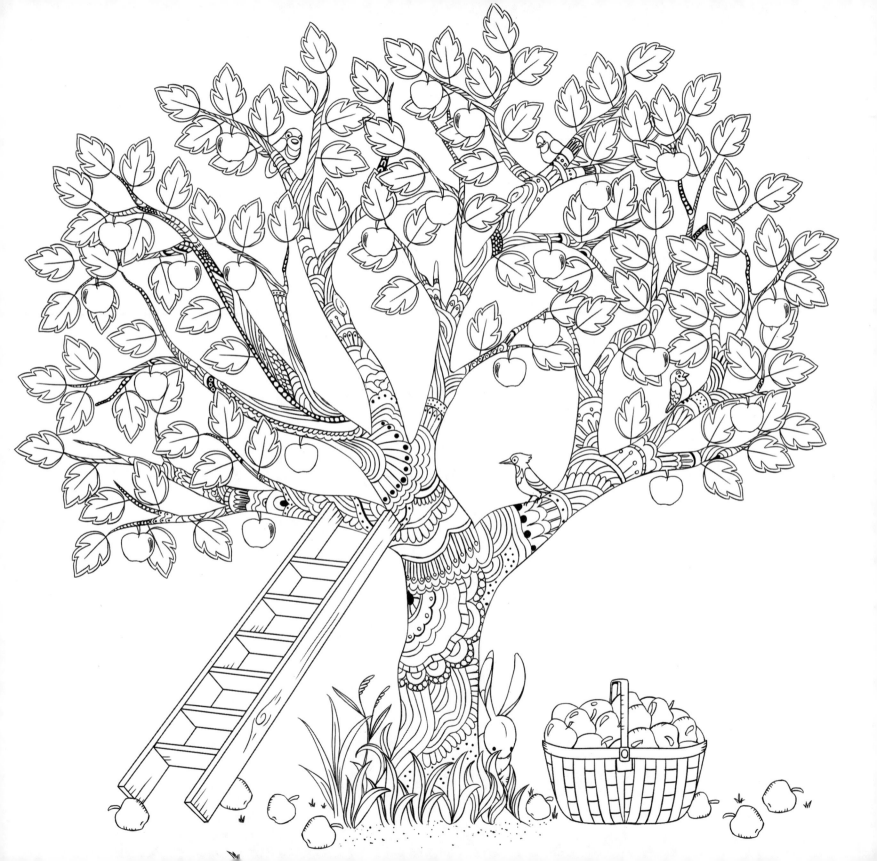

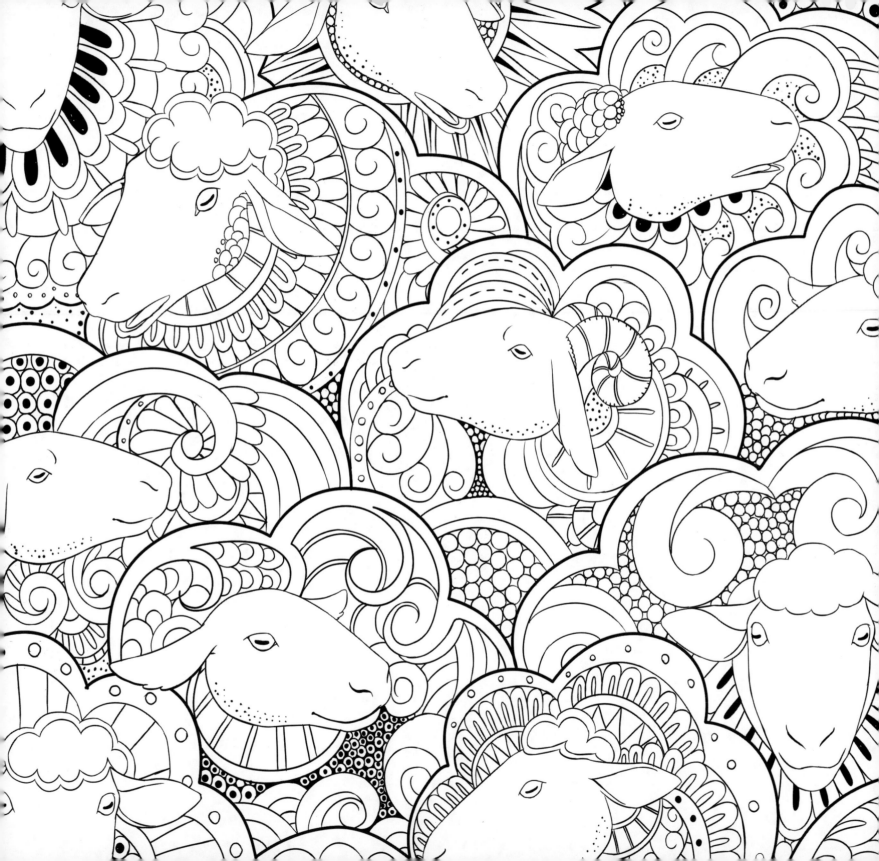

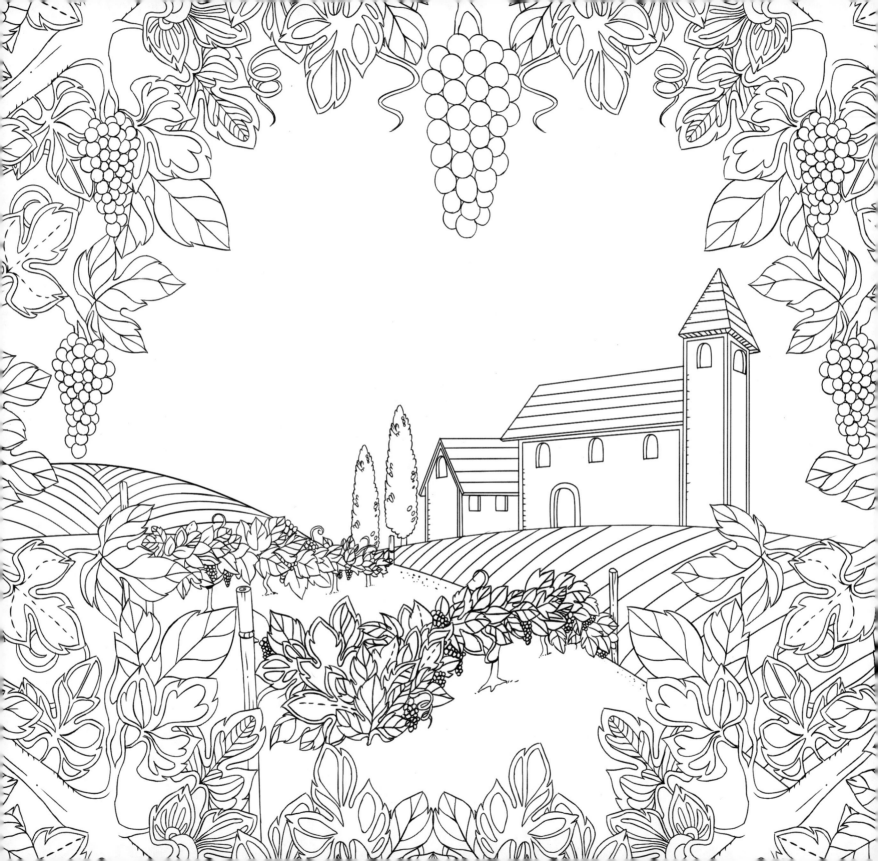

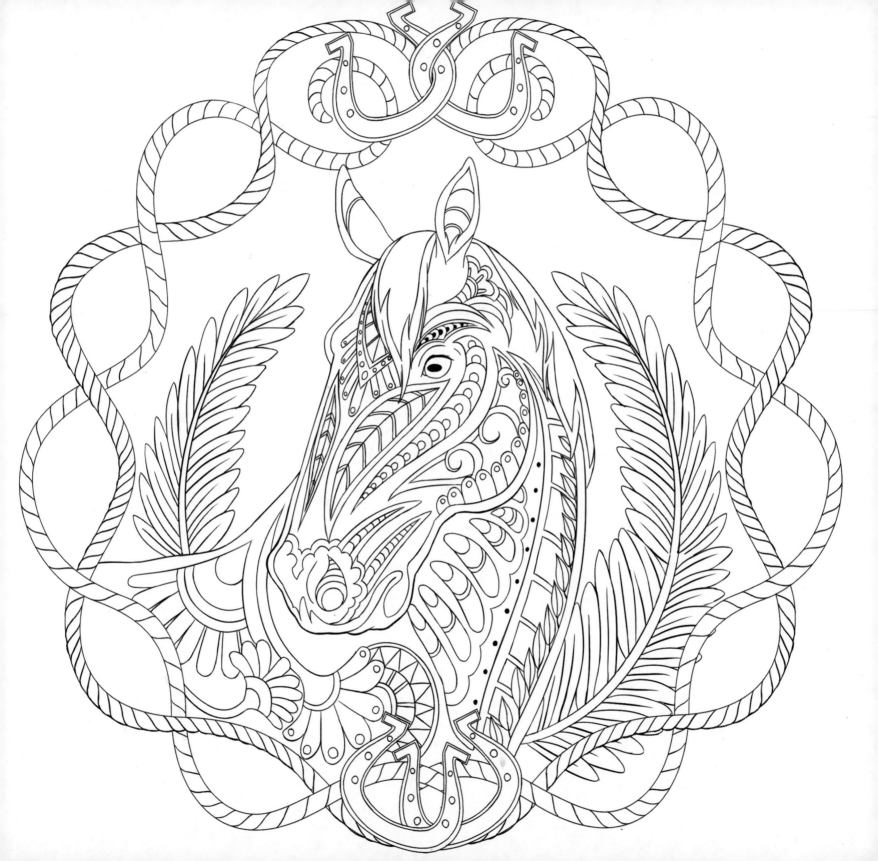

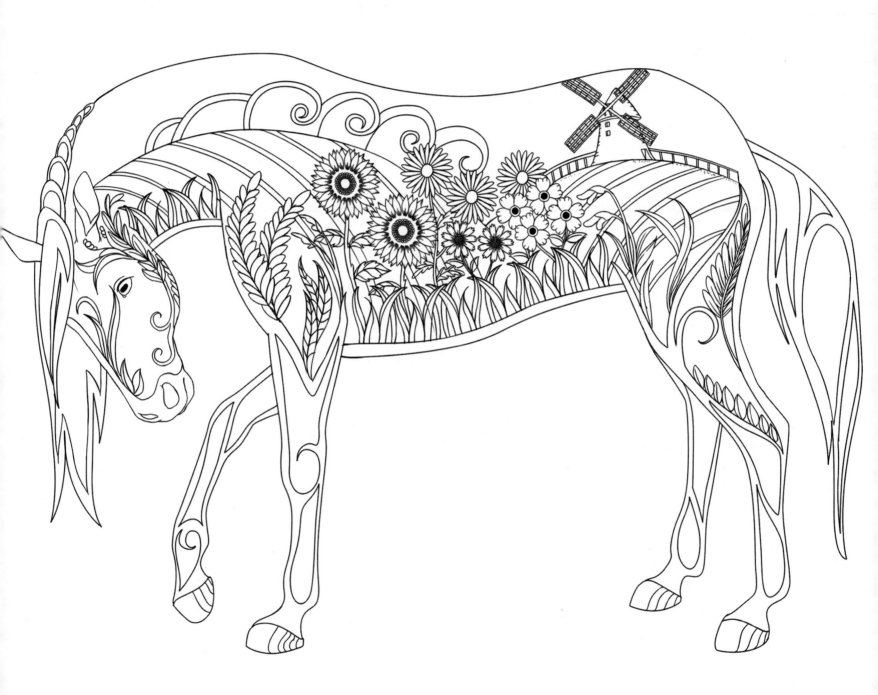

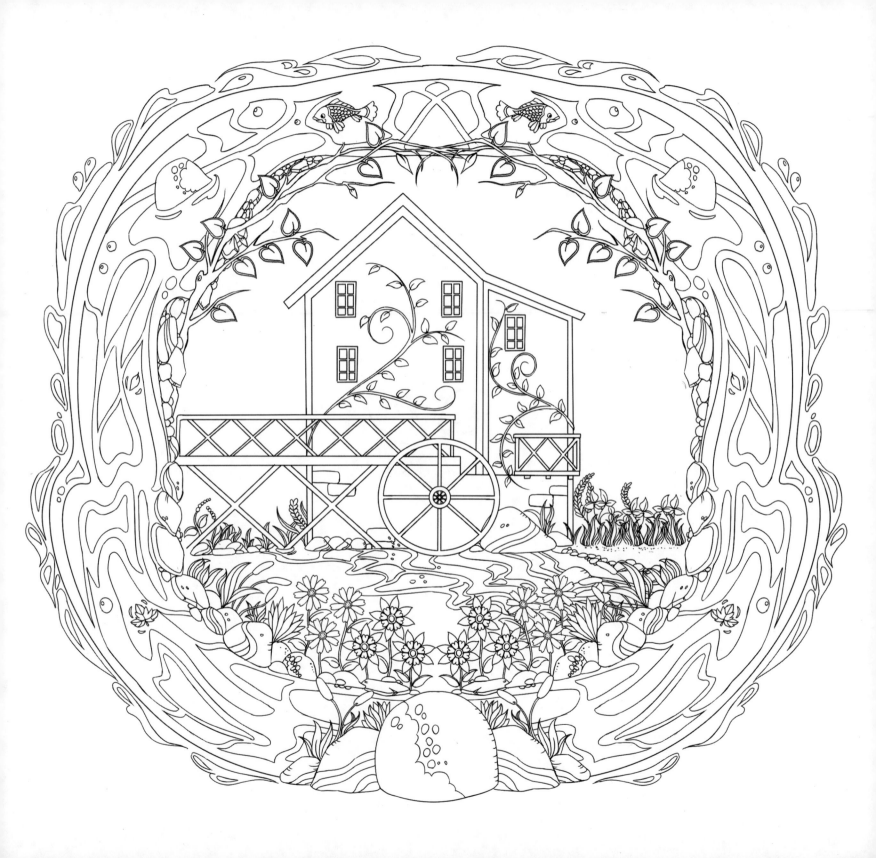

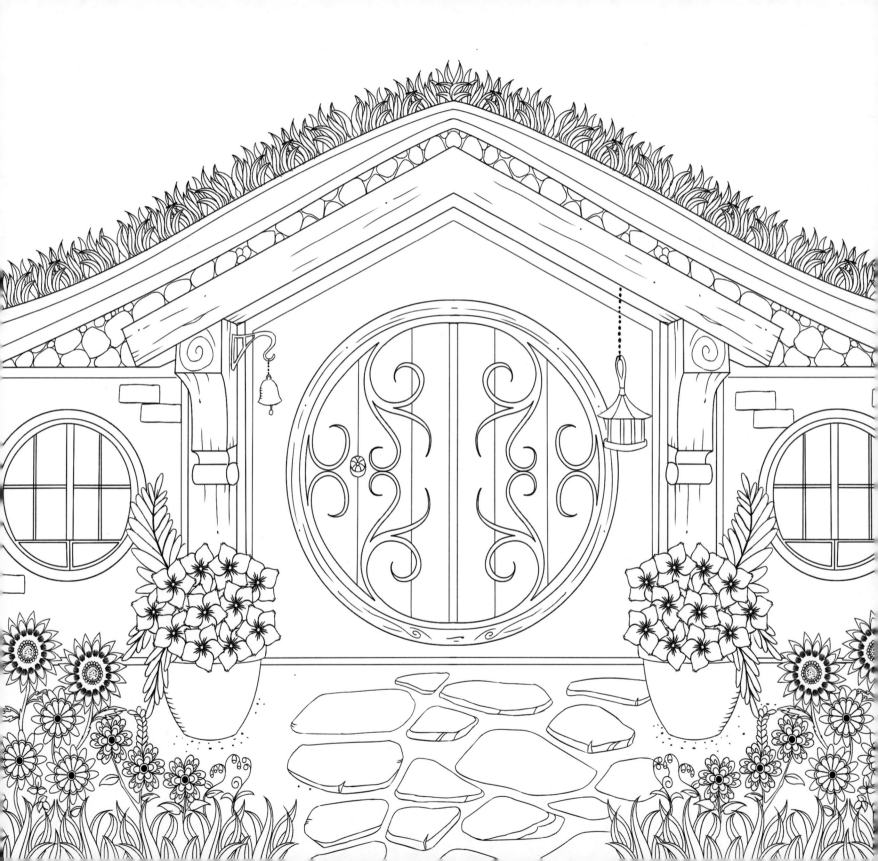

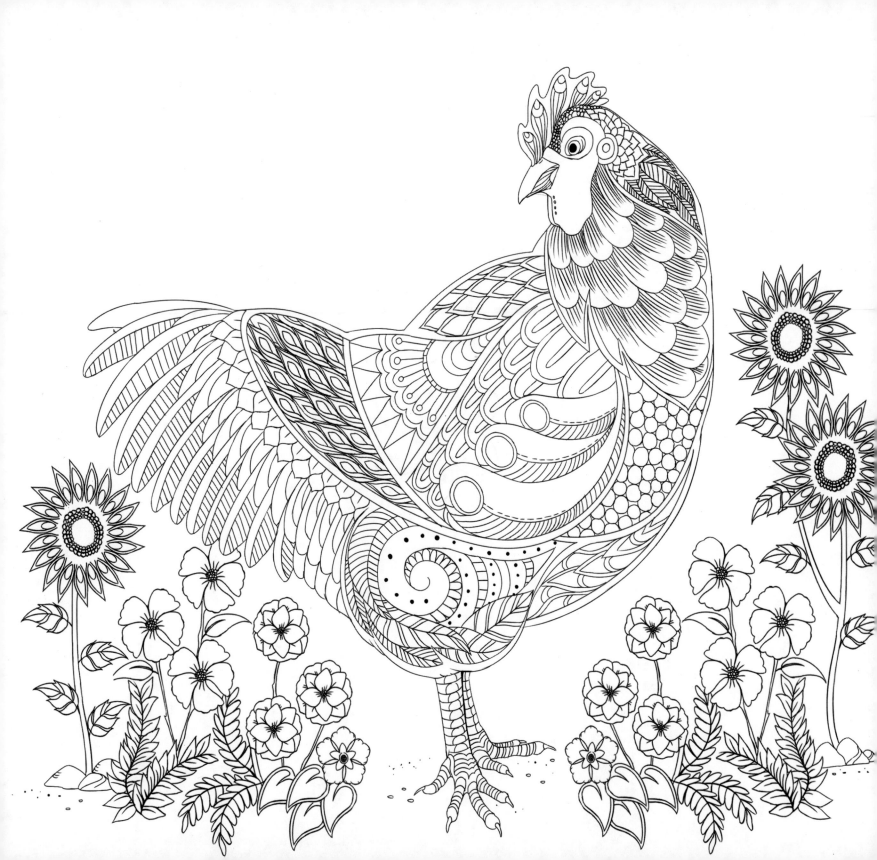

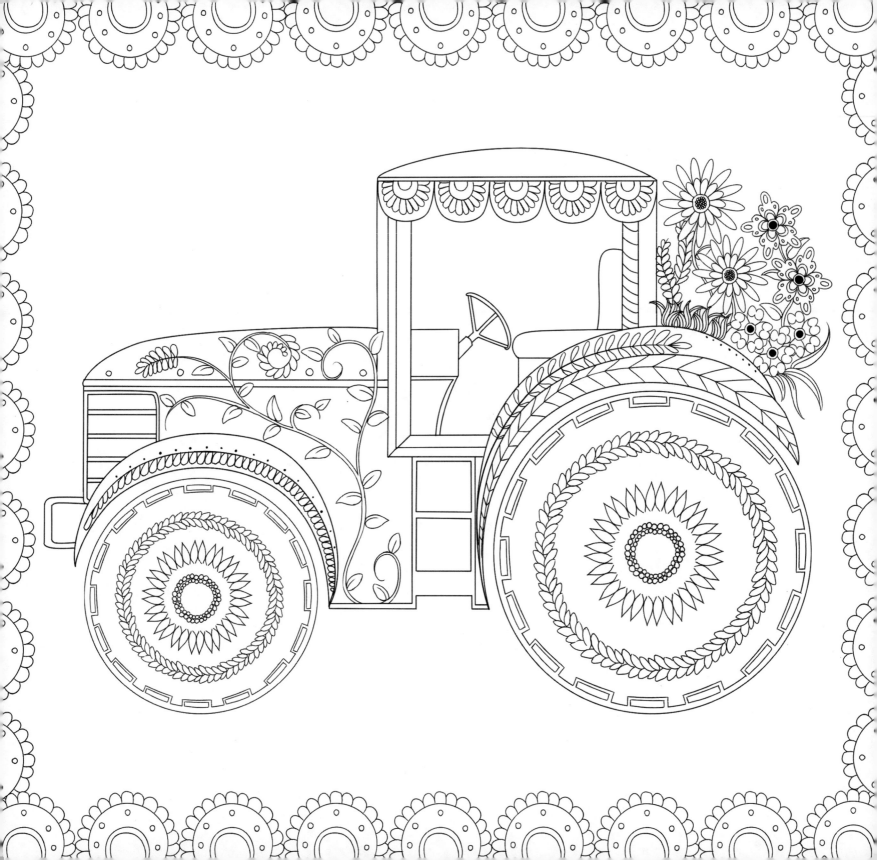

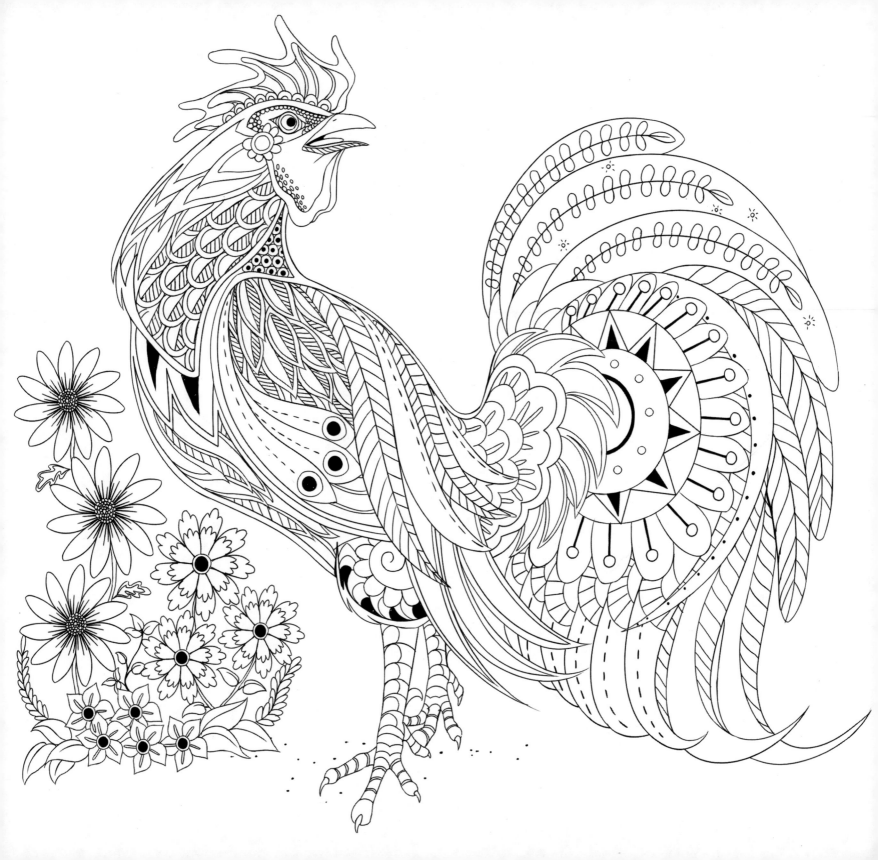

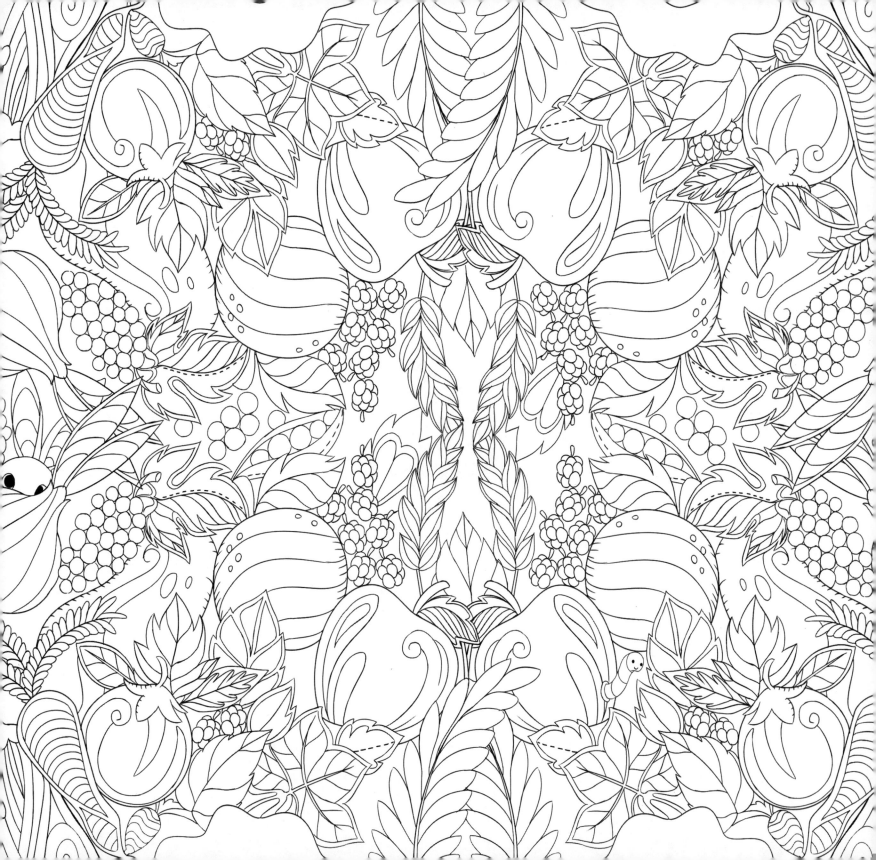

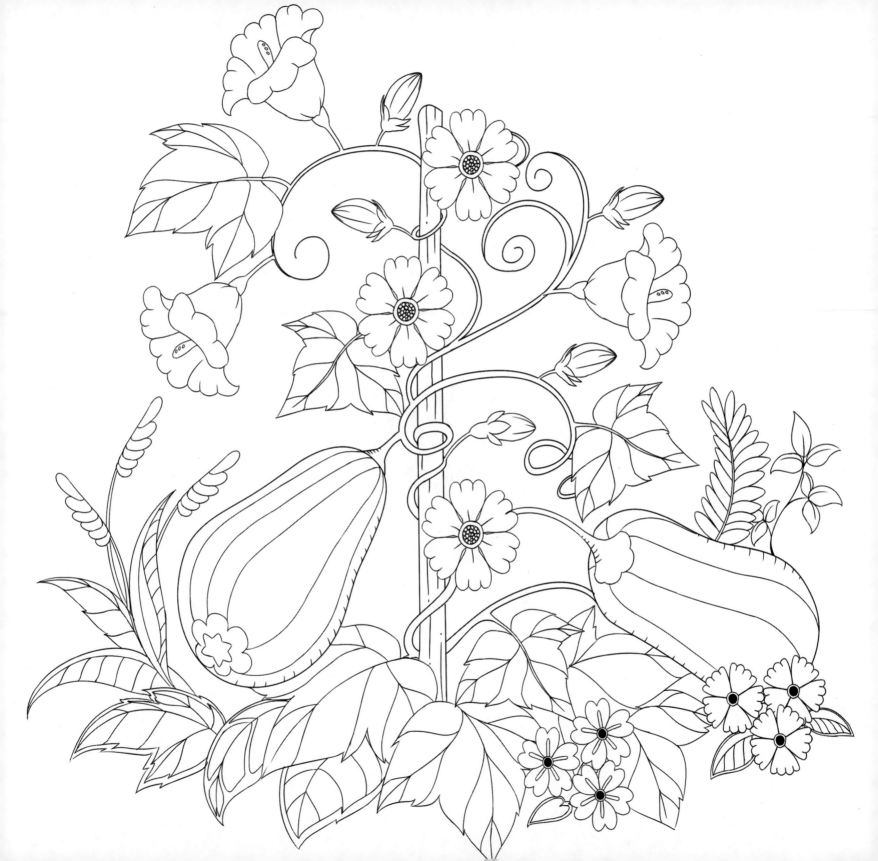

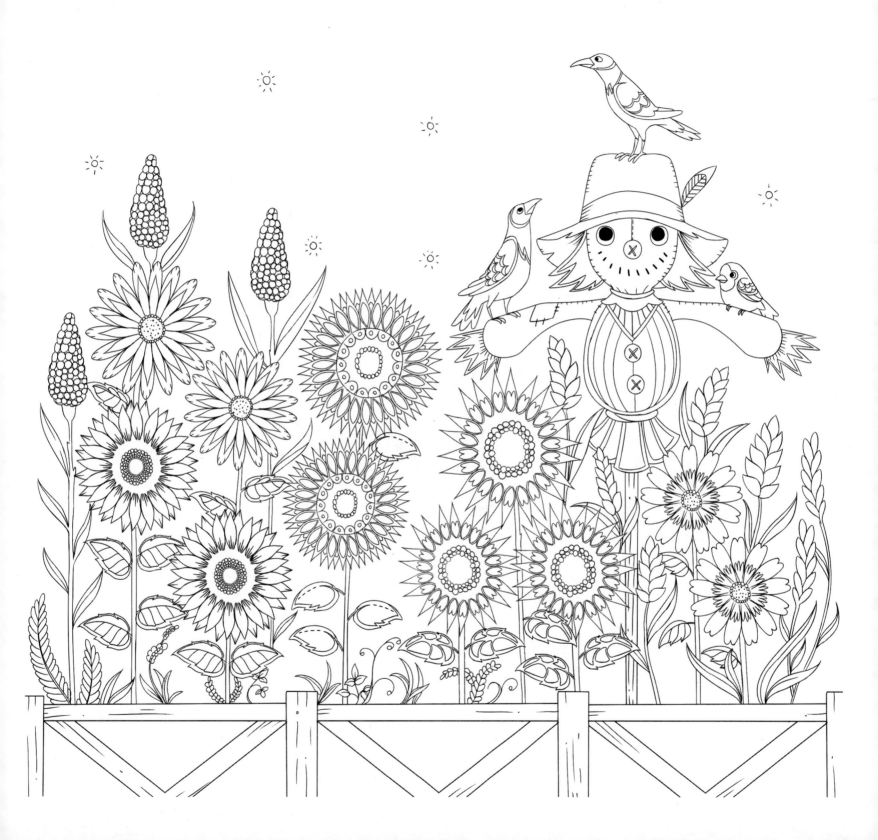

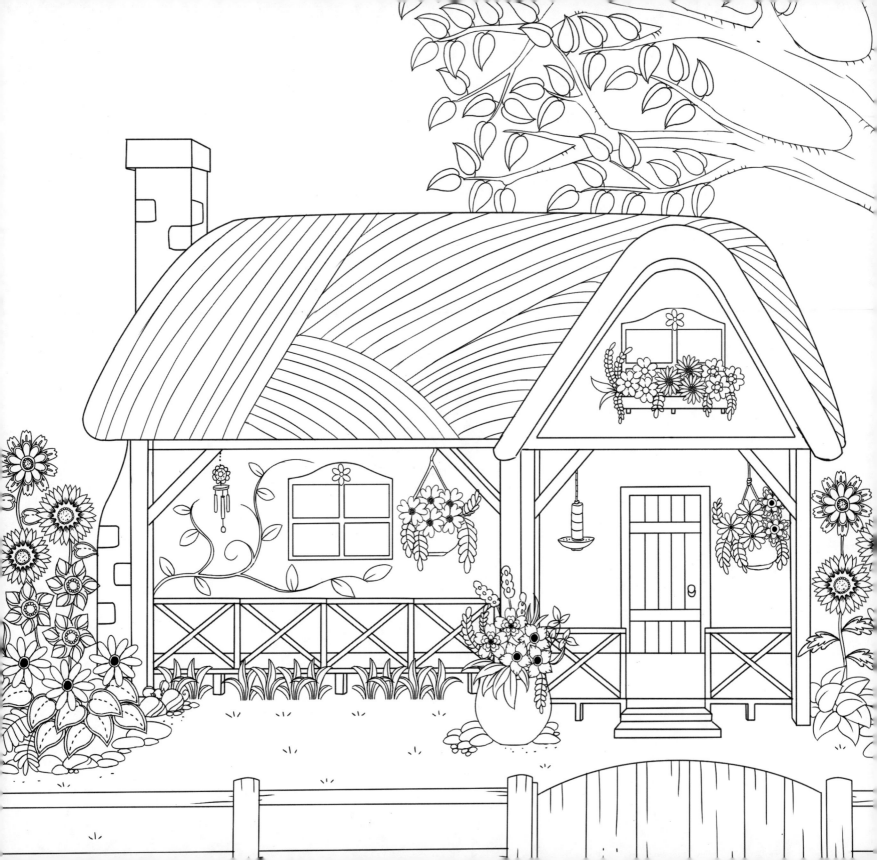

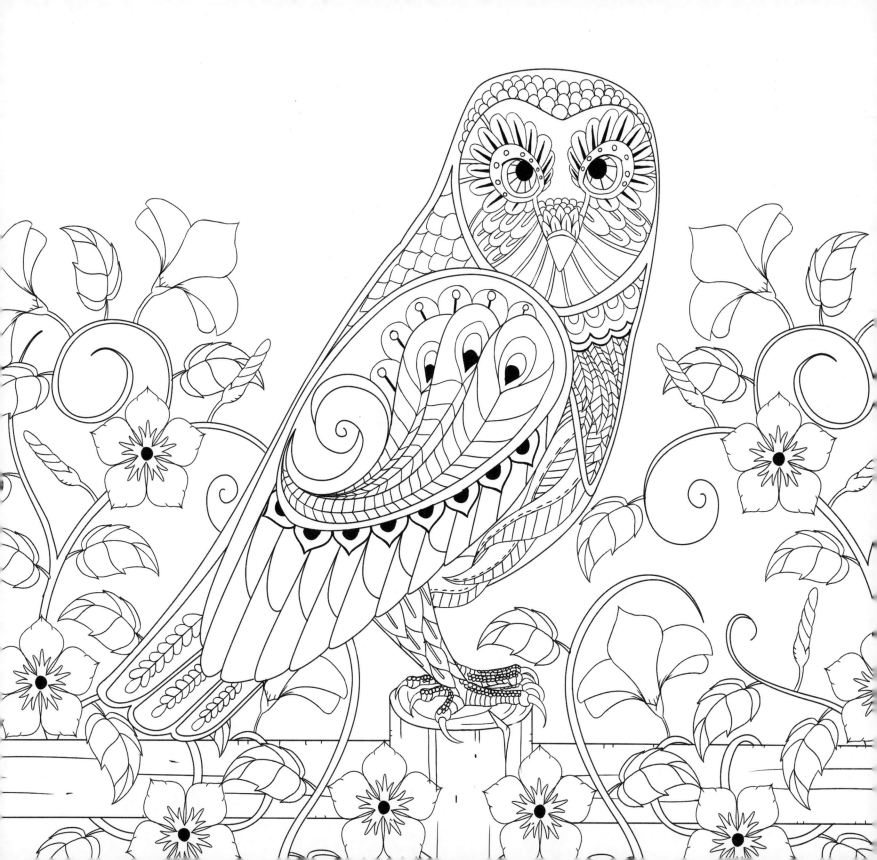

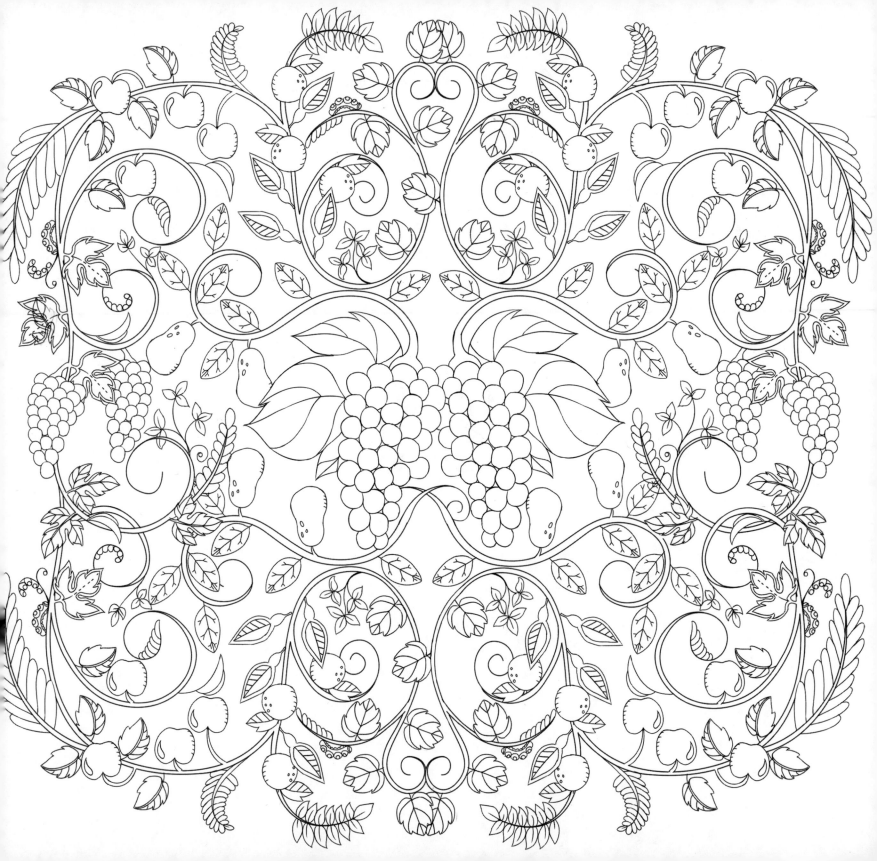

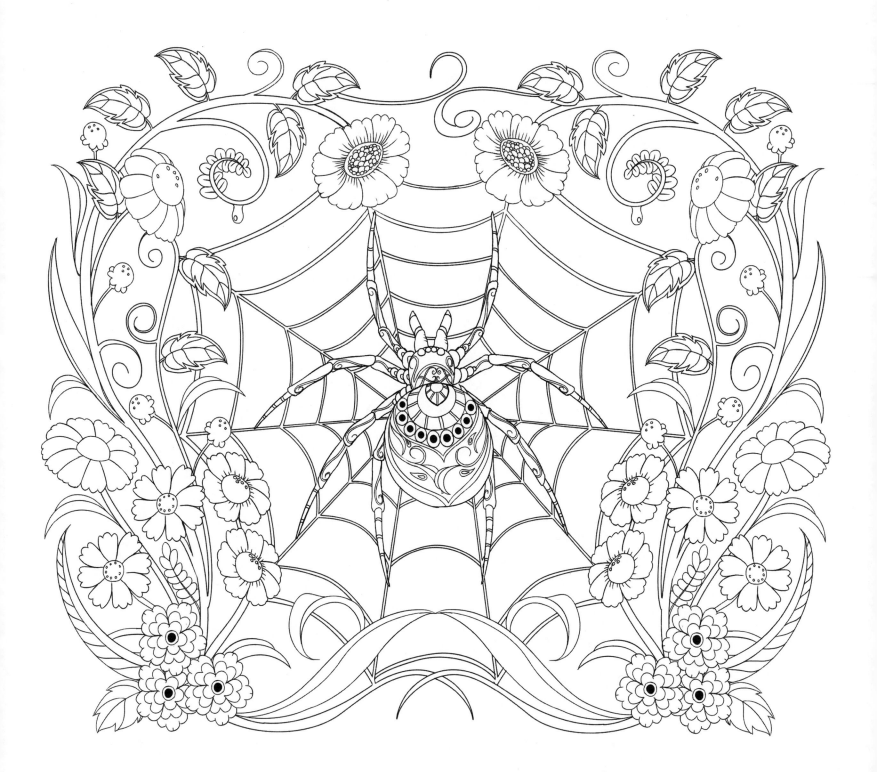

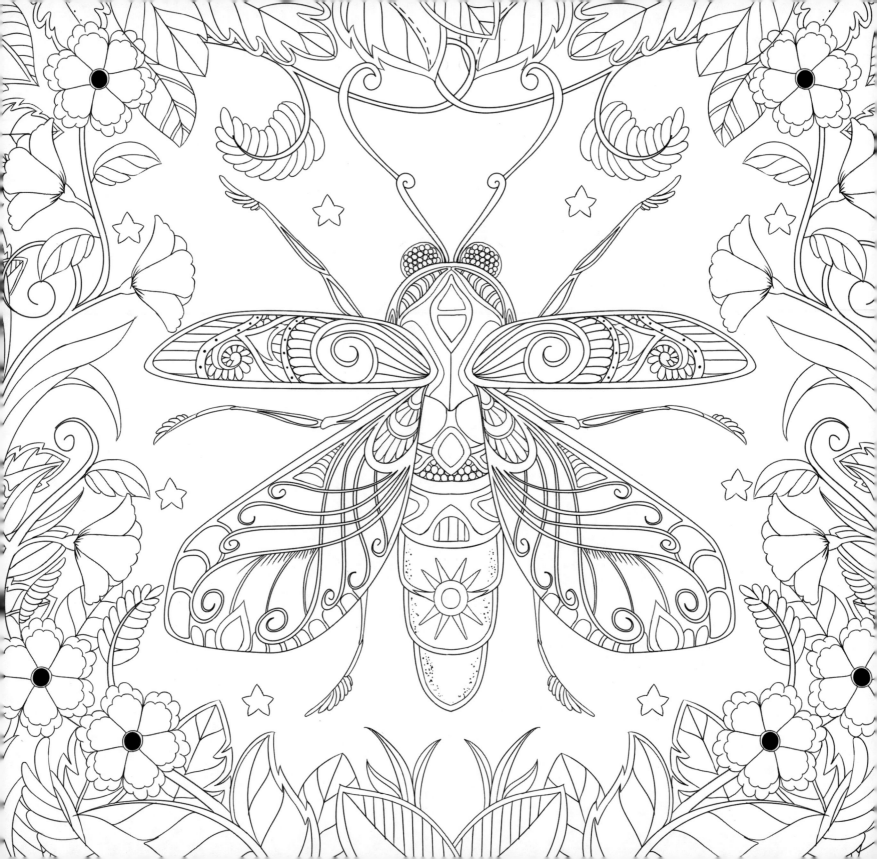

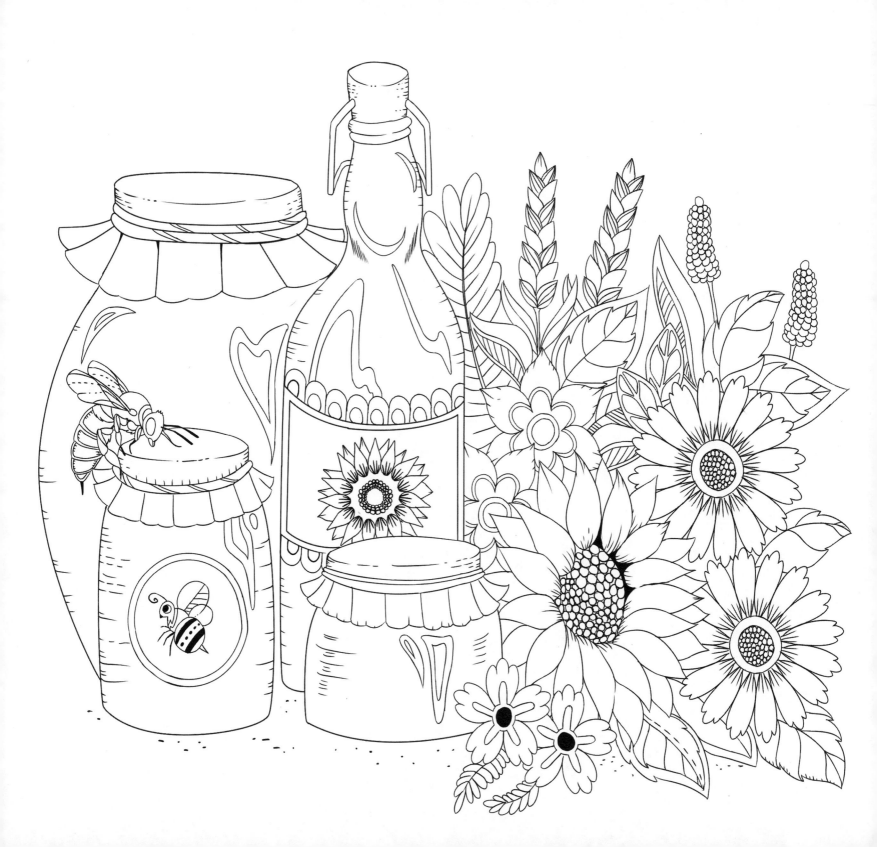

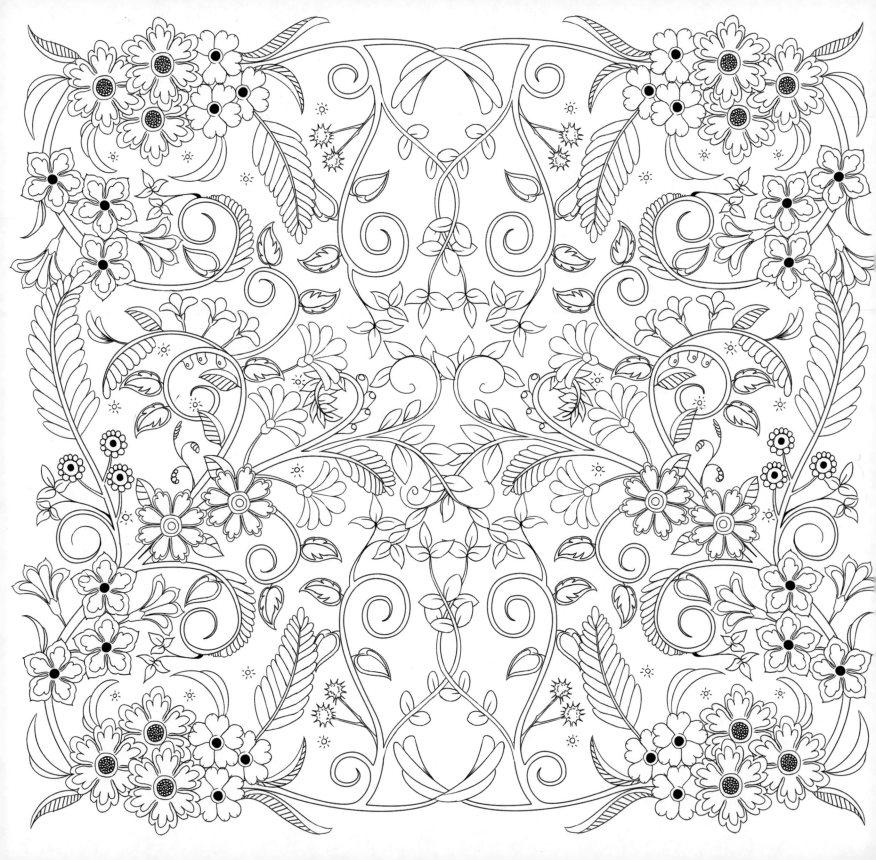

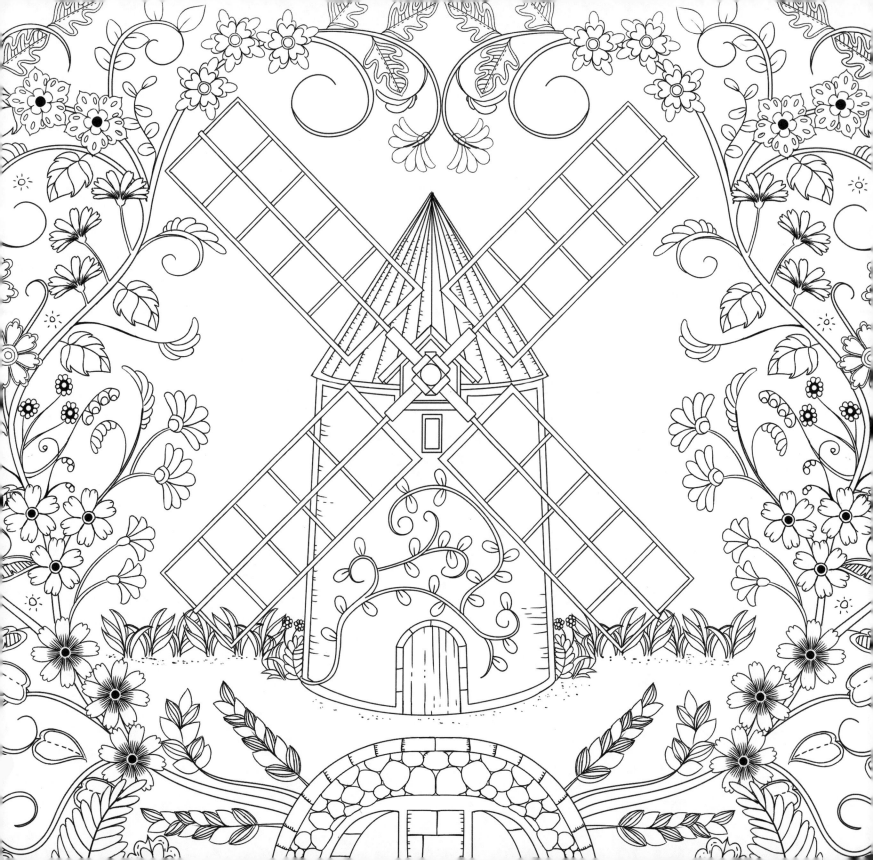

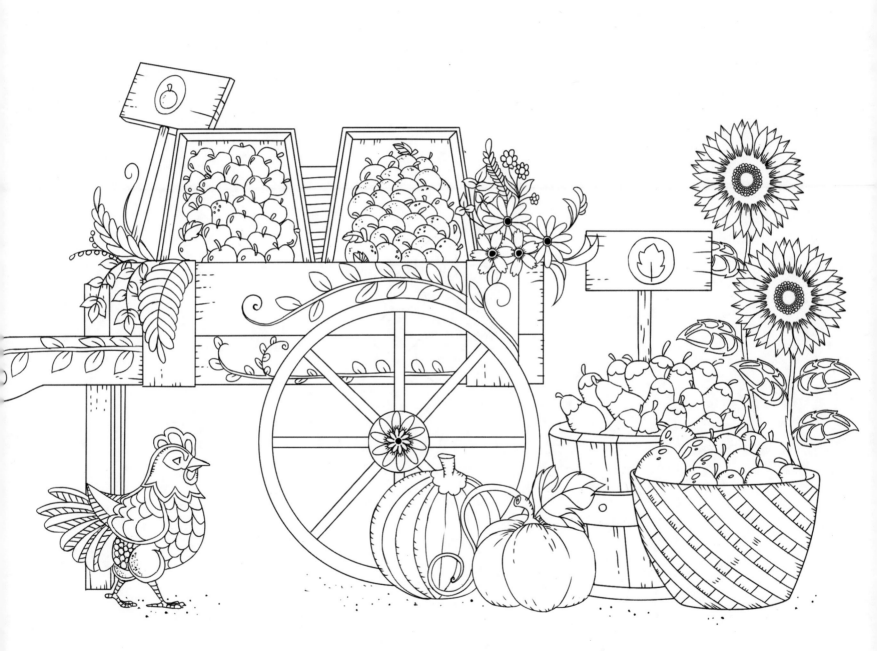

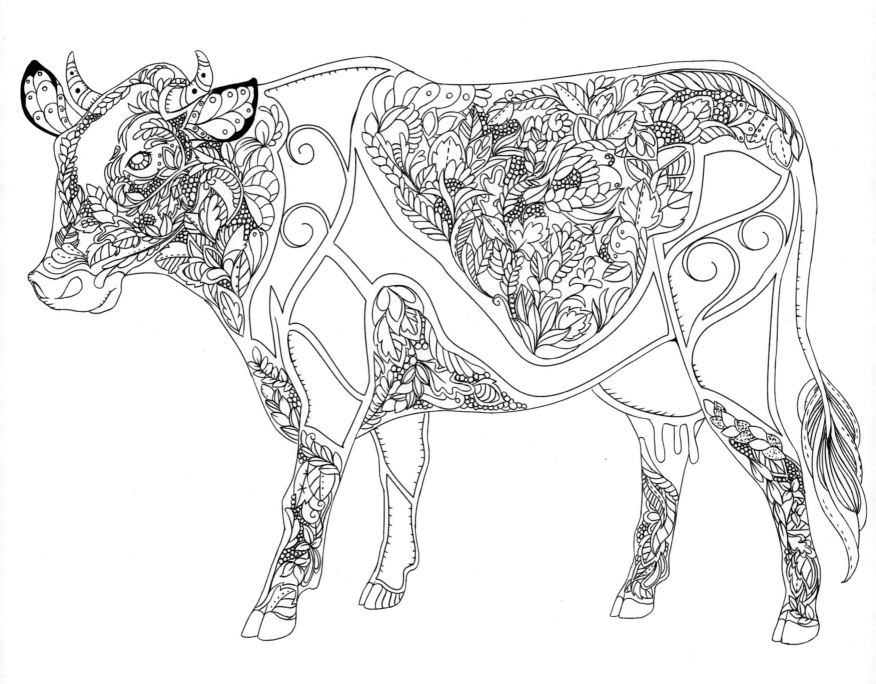

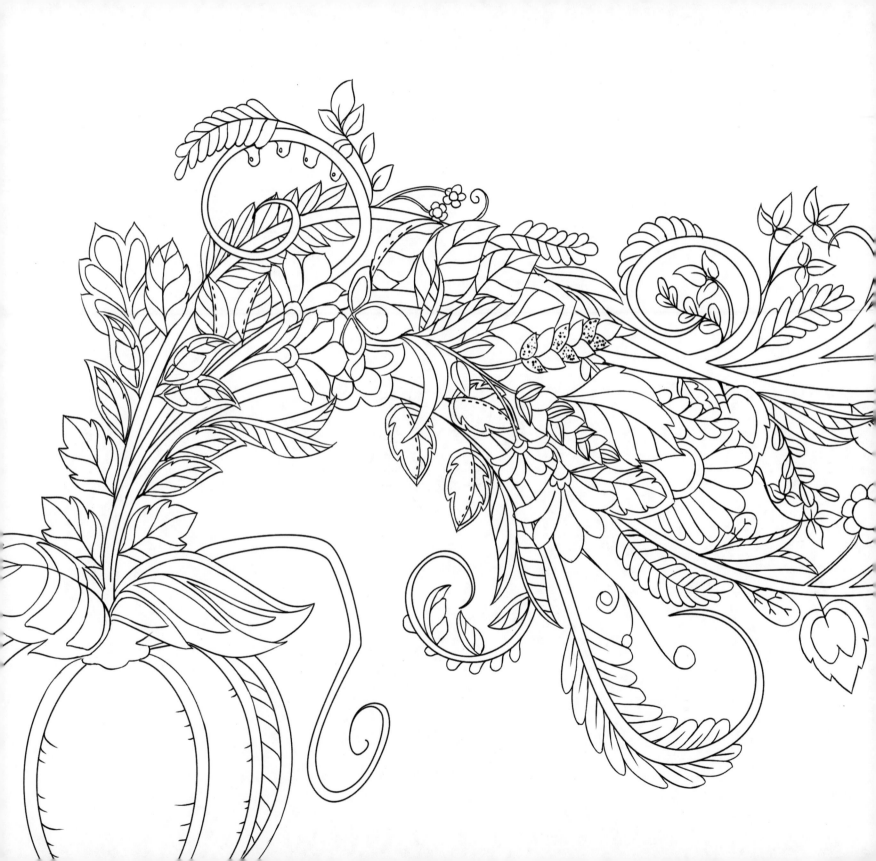

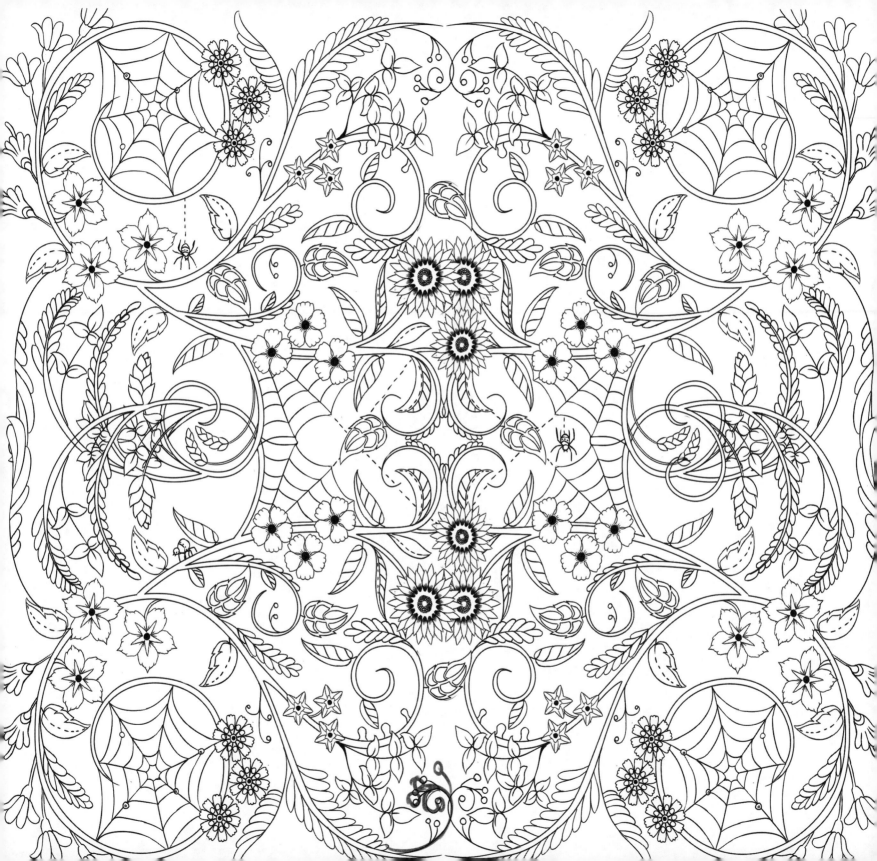

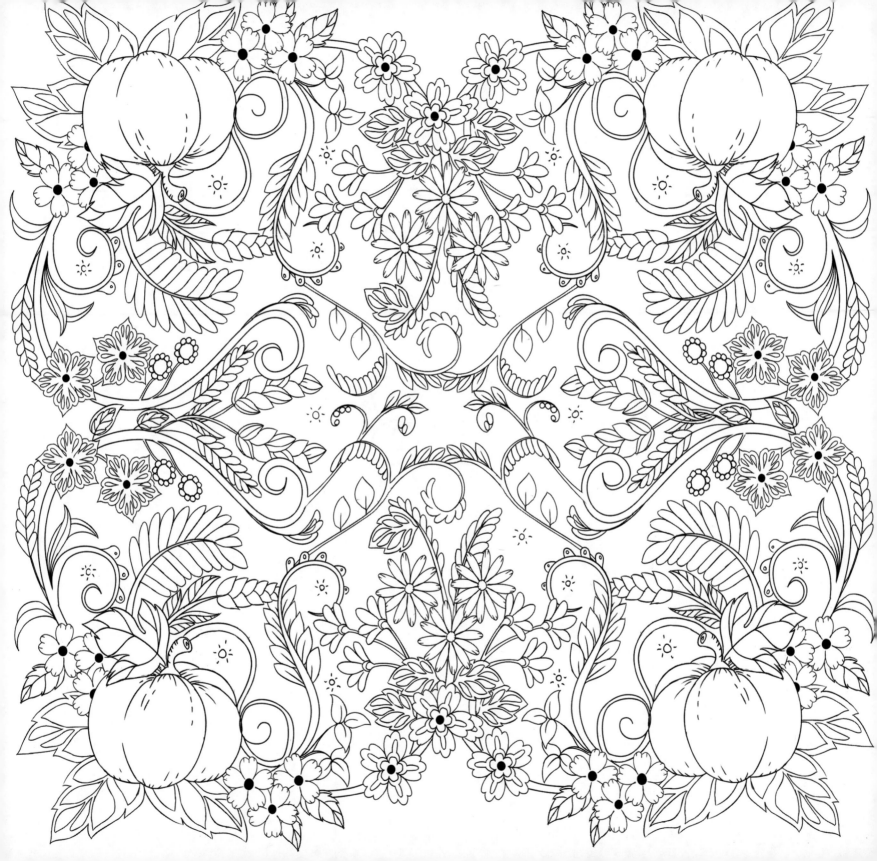

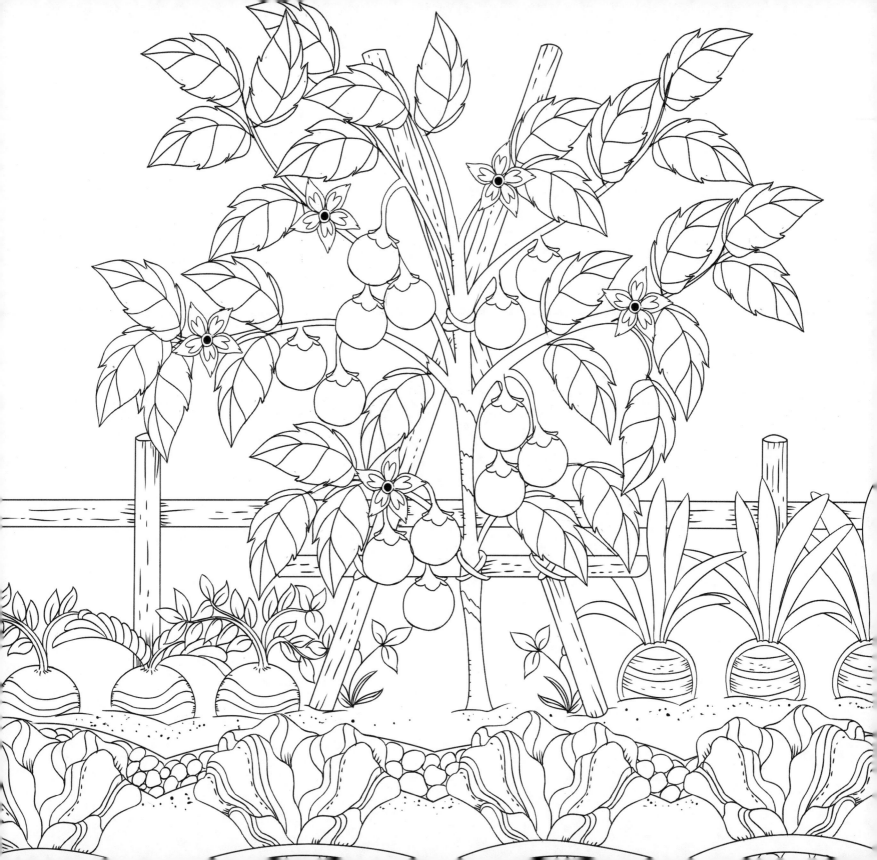

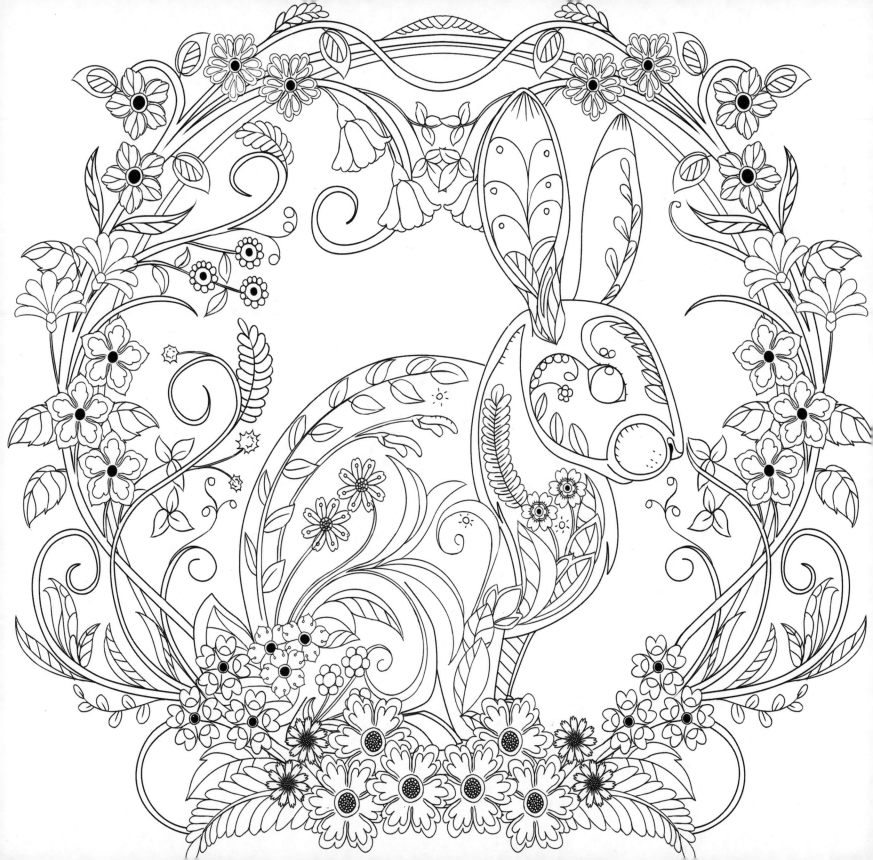

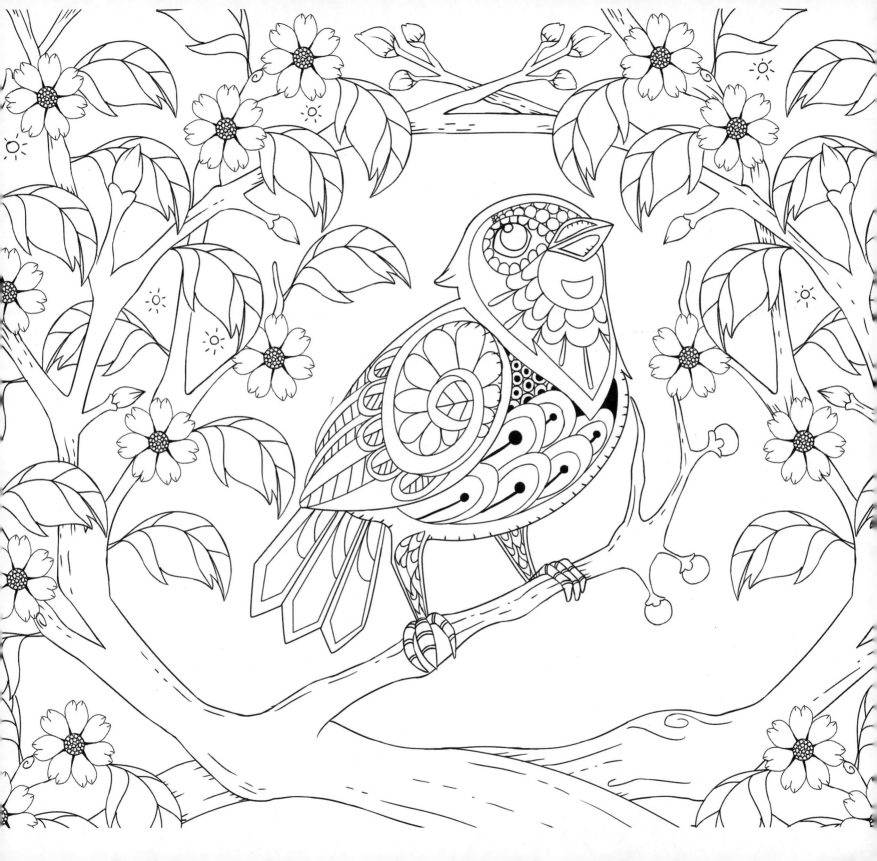

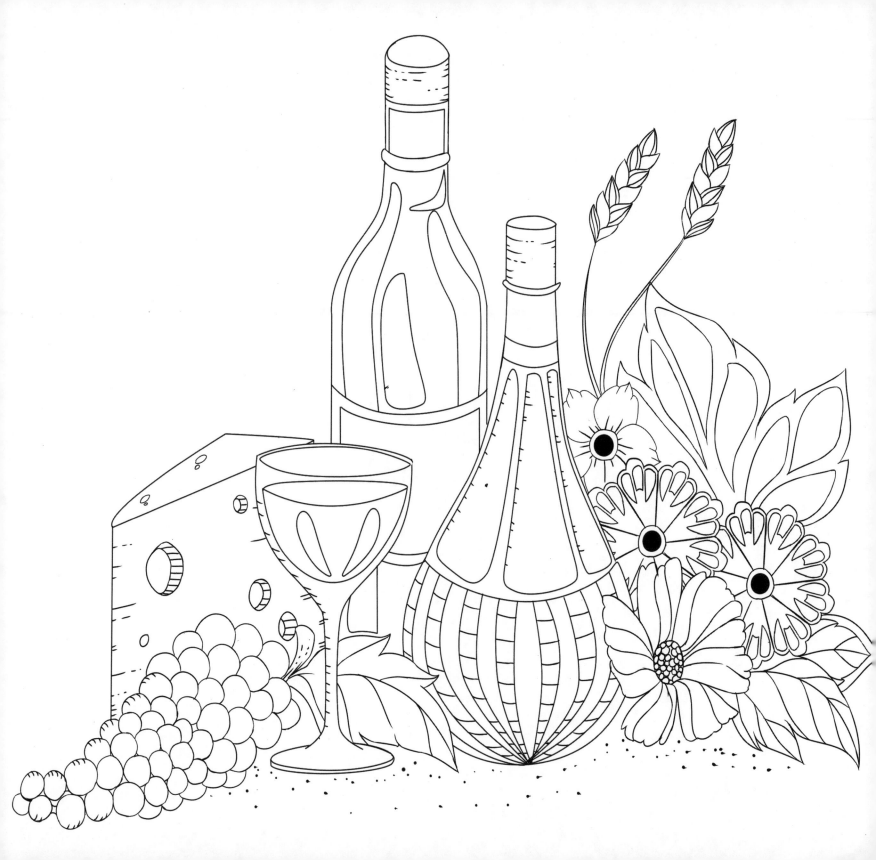

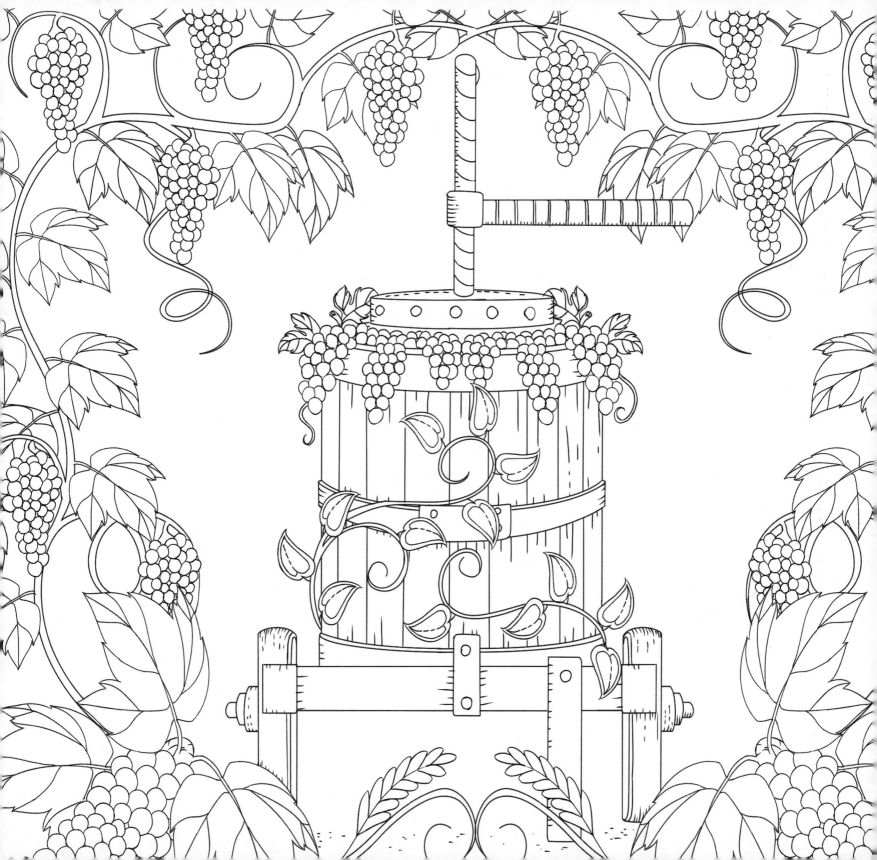

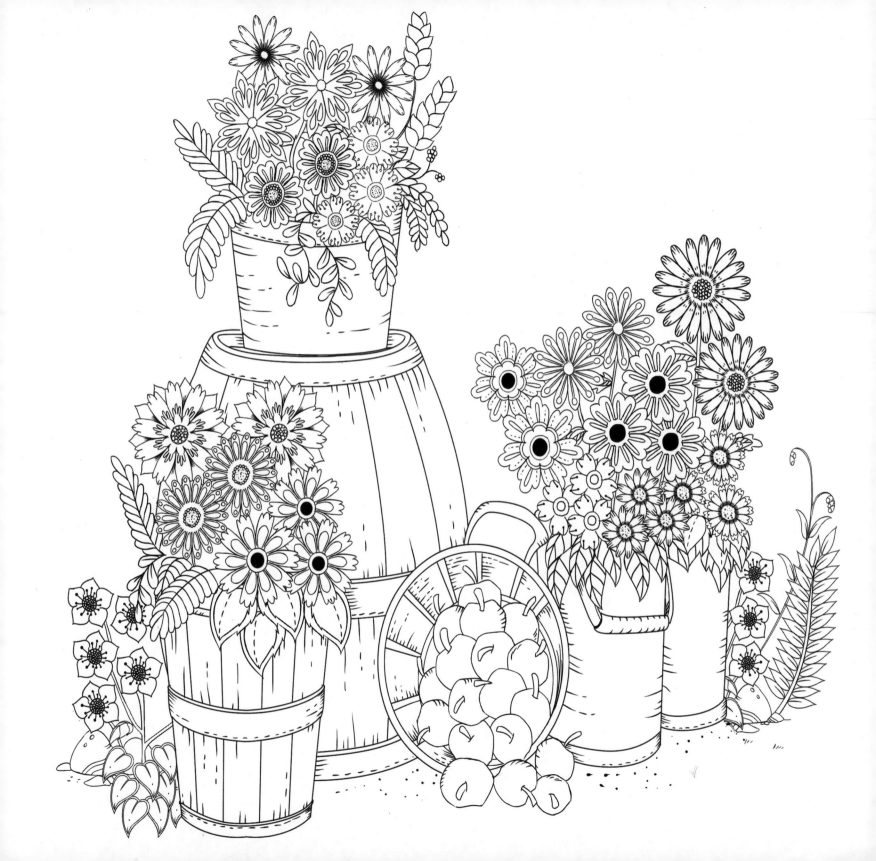

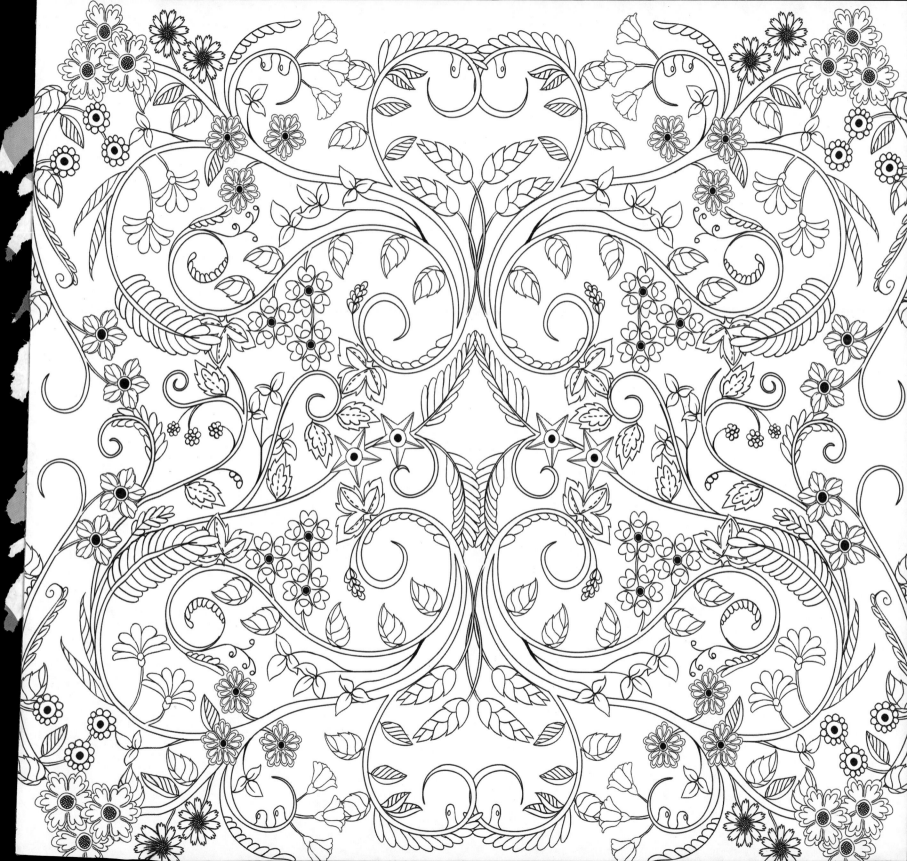